有所體會、
有所發現、
有所思考,
以及一些發生過的事。

如果是這樣子的話就好了/就糟了/就太
有趣了等等的事。

有很多草圖,或者說像是筆記般的東西
記錄了這些事情,

有個男人出於與人交流的渴望,
把這些筆記整理成冊。

這個男人就是從前的我。

① 當時融入不了職場的我，常常假裝在寫企劃書，其實都在塗鴉、或者把心裡的抱怨畫出來。

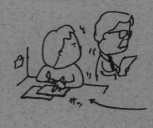

畫在很小很小的紙張上，這樣有人從旁邊經過時就可以立刻藏起來。

② 有一天，會計的女同事看到了，她稱讚我的畫很可愛。

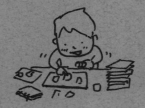

③「這個人一定是喜歡我！」在自我感覺良好的情況下，把之前畫的草稿集結成冊，自掏腰包出版了。

④ 當然不可能有人買，堆在房間也很佔空間，所以我到處送給不同人。

⑤ 結果不知道送給誰的冊子被某家出版社的
人看到了，對方聯絡我說希望看看別的草稿，
就這樣變成「插畫集」出版了。

⑥ 推出「插畫集」後，大家都把我當成插畫
家，開始接到了插畫和繪本的工作。

⑦ 於是就變成了現在這個樣子。

而這本書的內容，幾乎原封不動地
復刻了那本自費出版的冊子。

我本來就是個內心脆弱、會為了一點點小事
就感到絕望的人。

「只要改變看法，世界就會變得很有趣唷」、
「世上不盡然都是壞事喔」，每天都必須這樣
子鼓勵自己。

同時，這些插畫也是把大家認為「不重要的事」，
轉化成「富饒趣味的事」的紀錄。

該怎麼說呢，這類的插畫就像是在做復健，至今
未曾間斷。

是的，我還繼續在畫。

デリカシー体操
（デリカシー＝美味、靈巧、精緻）

吉ケケ伸介

世界和平、

適才適所

咦？我喝過的是哪罐？

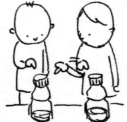

嗯...應該是這罐。

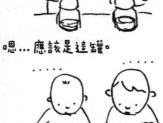

煩惱到發亮

因為我們都只想到
自己而已。

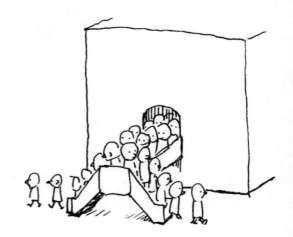

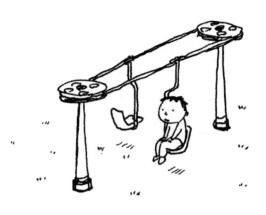

噗啾——

我也要

選媽媽。

像是一種娛樂

如果沒有一樣
痛苦的話

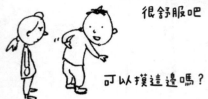

給你摸的話一定
很舒服吧

可以摸這邊嗎？

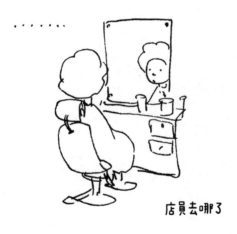

店員去哪了

你明明
很享受！

你的時間

杯子不知不覺變多了

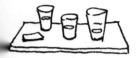

就為我犧牲吧

那個人總是
心情很差耶

好像跟你
在一起的時候
才這樣?

沒有拉...
也不是
不幹了...嗎?

別走，我的幹勁

也不能只誇你啊

半乾

浪費的書架

沒有做好
被討厭的心理準備

朋友的壞話
只能跟你說

原本覺得賺到的
心情去哪了

不擅長接受的人

咚咚

都不走耶。

我可是有人說
喜歡我！

啪

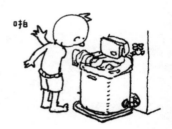

解釋的方法

大範圍閒晃中

平時保持距離

才能保持溫柔

我的事情

能不能怎樣都好

嫉妒心

是我的活力

可是人在越幸福的環境
越會流露出小小的不滿

這個、

不給你。

說不定只是想看
不同的東西吧

湯匙在哪

以前的

不能比較好喔

有時候會用無法
向人訴說的理由
來評斷人

一下子就不聽了的CD

大家一定都很帥氣吧

工作的時候

我的盤古大陸

像是日光燈上
有寫答案一樣

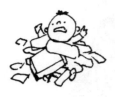

陷入一片混亂

啦～～

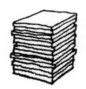

一開始聽到的時候
實在太震驚

也很震驚自己居然
這麼震驚

長針和短針看起來
一樣長的位置

我說啊、

你有時候都會說出
很恐怖的話

變得越來越硬了

永遠記不住

要當成回憶擺出來

未免也太大了

1.

2.

3.

4.

有樣學樣

差不多
該洗濾網了

不然效能會變差

只會窩在我身邊

會慢慢
淡忘的吧

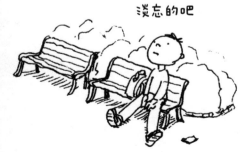

但是老實說
你不會這麼做的吧

比起手腕

腳踝更粗

沒有送出去的信

就當作人生資料的
一種吧

還有一些
沒拿出來

針對你沒有陪他聊天
這項罪名

宣判你下地獄！

往那個手伸不太到

又很近的地方去

牙刷和刮鬍刀
剛好整齊地排在一起

看起來好像感情很好

就當作我沒那個膽

然後今天也要

重複做一些
膚淺的事

沒辦法說什麼

真的很抱歉

19

能夠把錯推到
任何人身上的

精明的臉

我以為會有
滿滿的肉燥

鬆掉的襪子

歪掉的床墊

只要做相反的事就好了

很輕鬆吧？

有人說是我的錯

6點左右
有醒來一次

知道那種字眼
更丟臉吧

心裡這麼想

但不說出口

雖然無法確認
彼此心意

能做的就是
待在你身邊

結果根本沒空討厭

裡面不知道裝什麼

沒有說謊。

但也不是事情的全貌。

用油性麥克筆
在身體上塗鴉有多不會掉的
實驗進行中。

來，你猜猜是哪裡。

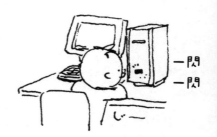

一閃
一閃

哪有！

我很敏感的！

為了受到影響

吼～～～～

意識到自己講話
鬼打牆的瞬間

．．．．．．．．．．

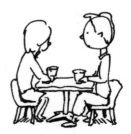

．．．．．．．回去吧。

啊~看起來　　　啊~看起來
　好好吃~　　　　好痛~

沒有拉，只是想到
這支竹籤要是穿過耳朵
會有多痛

啊~看起來　　　　啊~看起來好痛~
　好貴~

沒有拉，只是想到
赤腳踩到的話
會有多痛

整齊排成一條線

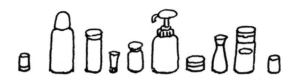

看起來真不錯

第一階段：說服

這麼晚打擾
真是不好意思

我是來請你
撫摸我的。

這間 LAWSON*¹ 沒賣喔,
Vitamin Parlor*²。

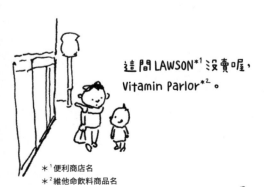

＊¹ 便利商店名
＊² 維他命飲料商品名

走出便利商店
走在晚上的街道上

1.

從暗處中突然有一個
跟我差不多高的柱子
緩緩接近

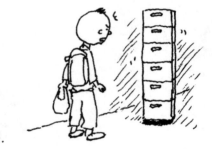

2.

原來是準備打烊的
賣酒店家

啤酒箱 →

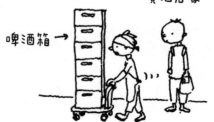

3.

1.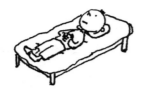

2.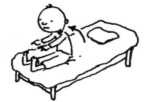

3.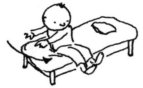

4.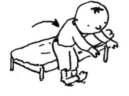

5.

6.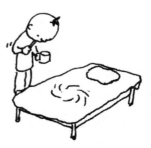

立刻回來了

5年後才發現搞錯

啊　　　　原來如此

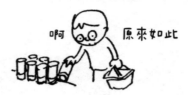

可憐的布丁

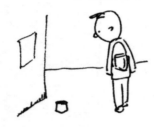

我很極端的

他買了
玩具槍給我

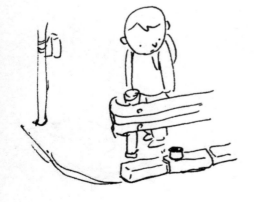

剝開來
撕開來
露出來

塌下來
捲起來

··唉

該不會還沒送到吧。

能夠讀出
訊息真意的人們

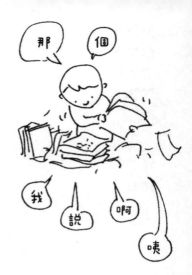

我們也來做吧
那種的

嗯···
那我也點那個。

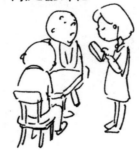

好像想見
又好像不想見

又多了一個這樣的人

30

被旁邊的人說一說
就產生了興趣

一路走來
都是如此

矮胖 與 圓胖

啊 對了

心情更複雜了

對吼！

當作理所當然
就行了吧！

… 冬天的毛

反正都會救回來的吧？

主角。

聽說如果自己
真的樂在其中
就不會在意旁人的意見

是這樣嗎？

不管割哪裡

都會流血

欸
很難看啦
不要那樣

是的　很完美

應該吧。

街角的垃圾桶看起來
好像掃地機器人

關於能夠拯救多少
你有想過嗎

長大後就會懂的事

現在就讓你懂的方法

雖然沒辦法消除，
但是可以減少。

少一點當然比較好。

參差不齊的把手

一想到不會再來這個地方

就看起來特別美

那個我也想過

不可能那麼大吧
靠。

雨?

把襯衫塞進褲子。

這時要注意的是
不要把襯衫塞到
內褲裡。

澆水職員

喜歡的類型是
很會稱讚人的人

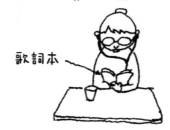

~~~的花~~~
我~~~的~~~ ♪
愛~~~情~~~

歌詞本

不小心發火了
所以心情很差

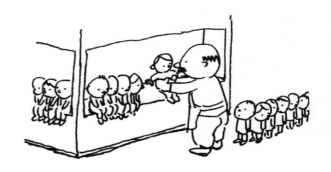

誘拐罪？

我嗎？

肥皂的味道

你有在電車裡
哭過嗎？

成功了成功了！

噜ｘｘｘｘｘｘ

啊

掉

目的：空轉

全罩式嬰兒車

這也是沒辦法的啊

太虛弱了嘛

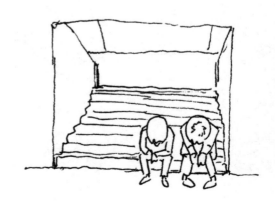

我家所謂的普通

決定好了嗎？

嗯一

那麼問題就是

要把錯推給誰了

喔一

博士是這麼想的

指甲就這樣掉了
　　肉就這樣露出來

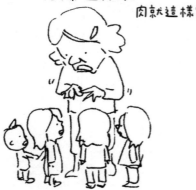

 立場上
是不能說想看的吧？

吼！

你也有錯！

嘩嘩

撲通撲通

啪嘟——

···應該
很硬吧

那根棒子
很硬嗎

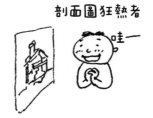

剖面圖狂熱者

哇—

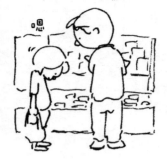

好了嗎？

嗯

一直大聲説下去

*擔心村的故事*
那個村莊的人們相信，只要拚了命地去擔心，
原本擔心的事情就不會發生。

如果有什麼壞事發生了，
一定是有人沒有好好擔心造成的。

所以，村莊裡的村民
總是心事重重地在擔心著什麼。

動動腦會很有趣

不動腦會很輕鬆

啊啊
又離極簡生活
更遠了

這個人感覺

不會保護我

從某個地方逃出來的
到這邊還記得

大家通常會覺得
能長遠考慮事情的人
很聰明

我想讓你開心

這是為了我自己

看吧
果然沒讀

來

交給你

肌肉的管子

來

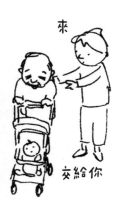

交給你

47

半長（semi-long）

*semi是日文「蟬」的發音

我都可以喔

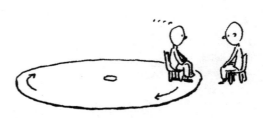

我都可以喔

伸長
伸長

我覺得這樣比
口頭說還要好。

嗯⋯ 如果我說「不要做了」
你就會停下來的話
那一開始就不要做
比較好喔

哇 嚇一跳

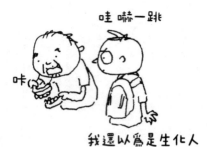

咔

我還以爲是生化人

不是耶···
都普通地用名字稱呼？

感覺沒辦法
理解我的代表人

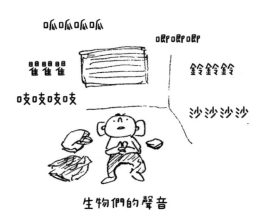

呱呱呱呱

噼噼噼噼

瞿瞿瞿

吱吱吱吱

鈴鈴鈴

沙沙沙沙

生物們的聲音

吸    好漂亮

冰咖啡之類的

喜歡從這裡
吸到這裡的
時候

← 冰塊

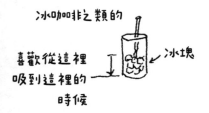

水從冰塊之間逐漸消失
退的畫面
從上面看好美

用想像力腦補
就會變成最厲害的故事

啊~~~

耳朵的細毛
因為背光看起來很漂亮

前幫派成員的
前妻

總算用虛線之類的
東西隔開了

句點你真抱歉

欸？！你有做過？

那個···
以前有···
2次而已啦

2次？！
2次是怎樣啦

···咦？！
之前有這麼遜嗎？

果然很不喜歡
被這樣想。

昨天組的錄影帶
還剩下一些要看

抱歉先失陪了。

Oyaki···?
啊~那個冷掉之後
不好吃的東西

因為想要受歡迎

想說來學個魔術好了

放你走

帶來了

不要什麼東西
都想用膠帶修好喔

57

有人連水龍頭
滴答滴答掉下來的水滴
都能投射感情

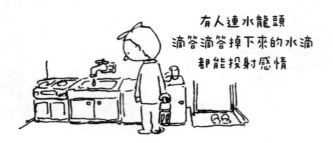

包含全鎮

形成小小的漩渦好開心

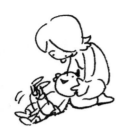

賀！

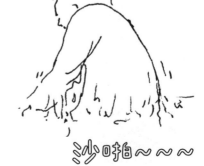

沙咘拍～～～

不知道什麼時候
滿出來的

本身沒有味道
只是享受口感的食物

轉轉轉

啊

沙鈴在特價

不要不要不要不要

不要不要不要不要

跟陌生人
同時站上手扶梯時

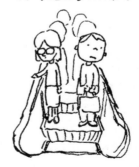

那種躊躇不安的感覺

變得跟盤子一樣大了

啊～啊

61

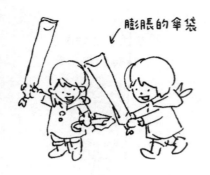

膨脹的傘袋

吼！不要事情變得
對你不利
就馬上用機械舞
轉移焦點
好不好！

很喜歡走在人群中。

可以一次看到
很多人的表情很有趣，
擦肩而過時能聽到
對話片段也很快樂。
最重要的是，
看到世界上有這麼多的人，
就算沒有自己也無所謂吧，
這樣想總有種安心感，
心裡也比較輕鬆。

也因為彼此都剛好
處於不穩定的時期

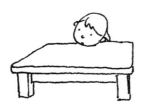

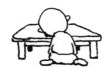

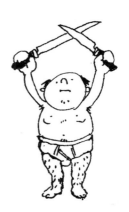

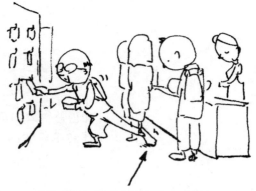

「我還在排隊結帳喔」的腳。

以前回鄉下的時候，
有個叔叔偶爾會出現，
是我很討厭的人。
我跟阿嬤說了這件事，
阿嬤露出有點困擾的表情，
說了「阿嬤也超討厭那種人的」
我記得我當時好開心喔。

好了好了　小新！
啊不對　小健！

高領女孩

V領烏龜

啊

滾~~~

好的！請模仿
我的動作！

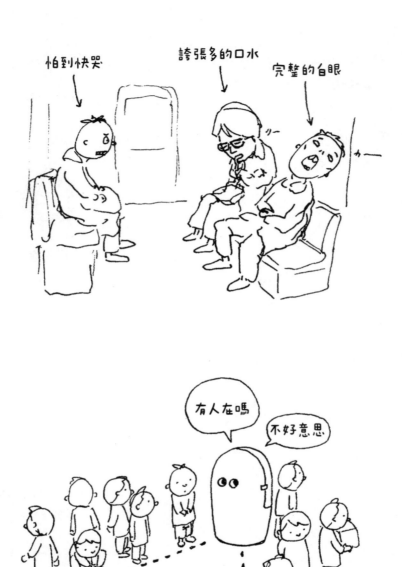

66

你現在在做什麼呢
為什麼會這麼問嗎
因為我現在在做這種事

啊啊啊——

從正下方往上看
曬衣架的衣服

好像極光

這是發生什麼事

樓上的人說
今天要開始用
地暖爐

剛才一瞬間
感覺到了大概
10年後才會有的感覺

人類的尺寸大小都差不多

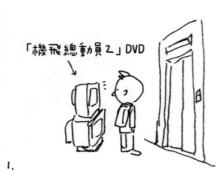

「機飛總動員2」DVD

1.

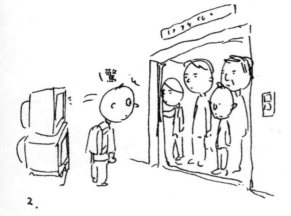

驚

2.

讓您久等了

3.

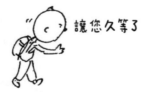

呀一

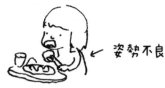

午後的咖啡廳
一個人吃飯的女生

← 姿勢不良

吃完飯看 anan 雜誌的
星座運勢

← 姿勢不良

我很可怕嗎？

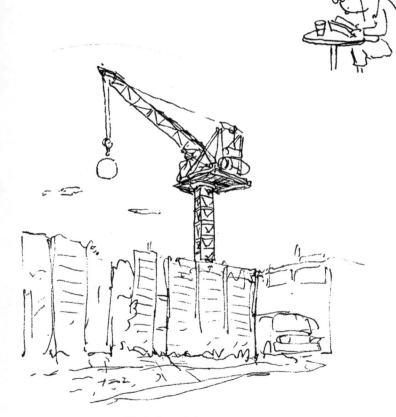

起重機吊起月亮

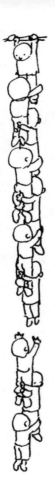

大家回來了

魚貫前進

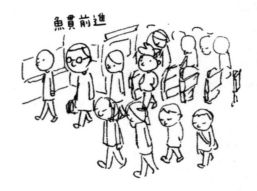

我回來了

還活著的那個健二
就出現在那了

今日穿搭。

右手拇指指甲上的
白色斑點

差不多到了告別的時候了

橫濱線是要
轉車的唄

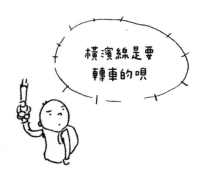

拍拍

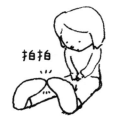

我小時候啊

1.

夢裡

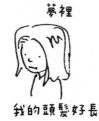

我的頭髮好長

1.

2. 電線桿上不是有
那個東西嗎

2. 夢醒後

3. 我以為那個是
塑膠垃圾桶

（撥）

4. 為什麼塑膠垃圾桶
在那麼高的地方
實在太不可思議了

3. 就把頭髮往上撥撥看

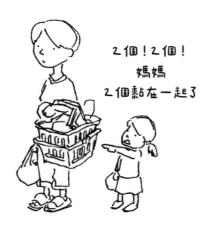

2個！2個！
媽媽
2個黏在一起了

嗯 差不多

人只要兩手拿著
　一樣的東西

就會看起來很笨。

哇—好久不見—

你還在穿那件T恤啊。

不好意思

麻煩給我捲捲湯匙。

1.

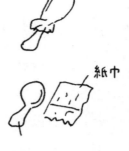

紙巾

5. 普通的塑膠湯匙

有川先生不好意思
可以幫我拿一下
捲捲湯匙嗎？

對 收銀台下面。
捲捲湯匙。

2.

捲捲湯匙？

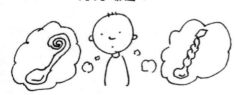

捲捲湯匙

6.

7.

8.

3.

請慢用

4.

. . . . . 啊！

是因為紙巾
捲在湯匙上嗎！

9.

啊！

1. 前陣子發現一根
好長的鼻毛

這麼長

2. 拔出來之後發現長的離譜
明明幾天前才仔細修剪過。

3. 明明每天都照鏡子。

←我

這傢伙→

4. 居然長到這個長度
這傢伙和我到底都在幹嘛
總覺得對這個世界失去了信心

那根鼻毛就是那麼長。

5.

記得小時候
暑假回鄉下的晚上
往上看著跟平時不同的電燈泡
不知為何睡不著
心情變得很悲傷
結果更睡不著了

腦中浮出了這件事。

明明明天還要早起。

跟鴿子感情很好的計程車

我以為是我的錯耶！
討厭！

擠皺紋

我不擅長的事情之一
就是「祝福」

1. 玻璃的櫥窗

玻璃上有個洞
（應該是把手）

2.

果然手指會
忍不住伸進去

4.

果然會忍不住偷窺
明明看得到裡面

3.

有人的手
因為這樣
卡住了

5.

長舌就算了

1.

還滔滔不絕

2.

今天也失敗了。

3.

明明只想要流暢地
說話就好

4.

但言簡意賅
還是最理想的

5.

那個 湯匙
借我一下

1.

2.

砰

3.

嗯?

4.

擦擦

5.

謝謝

6.

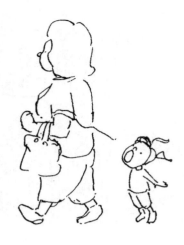

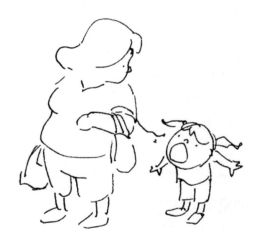

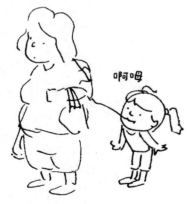

啊咿

試圖咬住媽媽衣袖脫落棉線的女孩

以前因為某件事
很疲憊地搭上電車後

看到隔壁大嬸的購物袋裡的
草莓顏色太漂亮

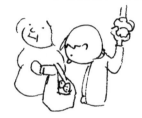

心情因此好點了。

正在等我和貓玩完
想快點回家的男友

沒有例外地
有個煩惱也跟過來了

用不自然的眨眼

重新整理自己

本來有2根的
黏在一起了

擔任信件般的角色

你替我感到不甘心

我覺得很開心

下定決心

完成前2秒的表情

我最近會有一些
厲害的表現

等著看吧！

各自裝了重要物品

對別人說自己想聽到的話

季節的走向

輕輕捏住

兩手的食指和拇指

別人怎樣我是不知道啦

萬一發生了

就···那樣做就好了嘛

地板和牆壁和屋頂

啊 我我！我也討厭

我也討厭！

最後的一張

這是那個所謂的
危樓嗎···？

不是 這個時代的建築
都是這樣的

洗完澡後
擦臉的時候

突然覺得這全部
都像夢一樣

於是害怕到不敢
把頭從毛中中抬起來

開著不關的明亮

不巧的雨天

輪子卡住了！

請給我來點顏色更深的

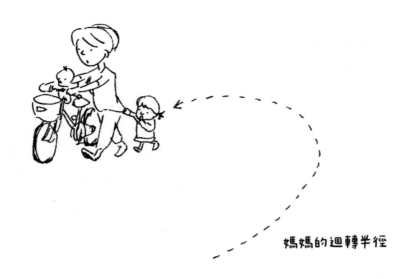

媽媽的迴轉半徑

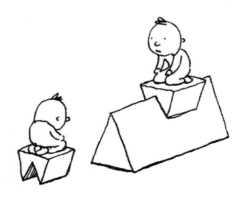

行程表上寫著「星期日」

我在幹嘛啊

皮羅什基　羅宋湯

＊譯註：兩者都是流行於東歐的料理

不公平

要買什～麼呢

無論是男人或女人
都沒有吧

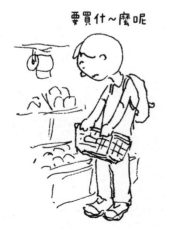

90

今天最好完成的事情
有5件

倒數第2件是什麼?

什麼都想
包起來的習慣

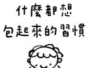

哎呀呀

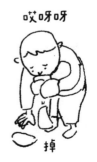

掉

就剩不下雪這件事

只能兩手一攤

好的　看起來
就要輪到我了

什麼都沒有準備

瞄

那是指　你連那個也知道嗎

時機是好是壞

現在也很難說了

反正其實也沒辦法知道別人怎麼想

從這裡到手撈得到的地方

想要自己恢復原狀

平均分配的難度

與其保密　我寧願說謊

我媽媽沒有

戴眼鏡。

不知耶
想要被療癒吧

用小小的不滿
支撐我的夢想

今天就算了
今天已經夠了

大家一起
冷卻一下熱情吧!

不小心把籽吃下去了

考慮得真多啊

其實大可不必的。

只是為了提高水位的角色

如果不必受苦
那也不需要享樂

少一點比較會珍惜

我幫你用

想喝汽水

不管去哪都用
「去還錄影帶」的打扮

哇、不知為何錢包裡
幾乎都是50元

真稀奇

也就是說這個來龍去脈
永遠都不會跟別人說了。

總覺得有點浪費呢。
但一般都這樣啦。

得好好享受這個
不長的季節呢

送禮太難了。

該怎麼說呢。
得考慮面子和自尊和品味
和願望和期待

這個「table」
好像拼錯了

嗯？

真的嗎？

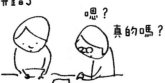

漸漸變普通了

超商便當的

免洗筷袋裡面附的牙籤

掉滿桌

我很擅長躲在自己的殼裡唷

我的等級比起人類
更像是蝦子或是
螃蟹的同類吧。

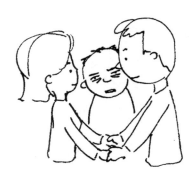

太陽好大啊

等等 這個

是會像機動戰士戰機
前端那樣伸縮的嗎

前陣子 活到這個歲數
才發現「背包背在前面
不會濕掉」這件事。

所以 最近只要下雨就很開心

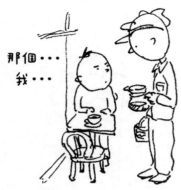

那個···

我···

··· 妨礙到你了嗎？

「反之亦然」這句話

看起來也不一定

如果是雞婆的話

好像是正面評價

房間裡有

沒在看的錄影帶

沒在聽的CD

沒在看的書 等等

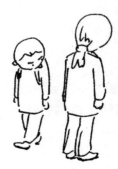

第一次看到有折線的牛仔褲。

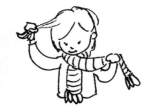

看起來像存錢筒
很可愛吧？

透明膠帶   牛皮紙膠帶

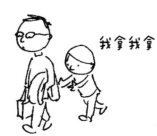

我拿我拿

機器好像因為
太緊張出錯了

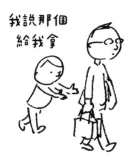

我說那個
給我拿

不是我的錯。

單腳種類

啊、那個人
邊唱歌邊騎車

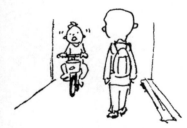

不知道在唱什麼

如果要道歉的話
不如一開始就不要做。

擦身而過的瞬間！

聽不出來。

好像說不出什麼好話
不自覺地就閉嘴了

在超商買的果凍
還是優格

附的塑膠湯匙。

常常被我弄丟

誰都可以的證明

走出店外的
第一個表情

 第一次的婚前憂鬱
發生在國二時的春天。

黑色和橘色

啊—你也可以拉

來一下

就說設成送風
是不會冷的啦

滑滑的

既然是我的所見所聞
那就是發生在
我的腦袋中的事情。

說奇怪也滿奇怪的。

喔——

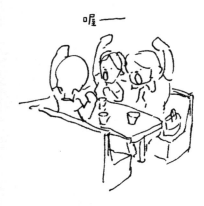

當然不是哪個好
哪個不好的問題。

2個人都很笨呢

不想多説什麼
也不想多想什麼

到底是什麼意思！

當然也不想被多説什麼
可以的話
也不想被認為什麼。

無法理解

海綿掉落的聲音

波

要把舊的丟掉
也是很麻煩哪

就那樣做

發現是超級反效果

給窮途末路的各位

也是很後來的事了

嗯？那個最後會死
對吧？

幫我穿

哈滋

也是可以理解
他們的心情啦

逃避很簡單。

但是一直逃是很累的。

你看你看
厲害吧

看著悲傷的事件
心很痛

讓你空歡喜
一場

今天也這樣過了

活該

灰塵黏在玻璃的
另一頭

從這裡拿不下來

沒有啦
也不是一直都這麼想

表情好像在說
「因為那時你懂我啊」

你想知道什麼

動機、誘因

差一點點就包得起來了

ㄇㄚㄇㄚ

仔細一看
有一點點凹下去

哎呀
天氣真好

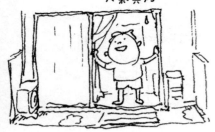

很細很細的
像棉線又像毛髮的東西
在眼前緩緩地飄著

因為不是我啊

突然想到
到目前為止

長子．踩到口香糖

好像都沒有真心
說出恭喜兩個字。

・・・嗯・・・
這張照片看起來很像啊

竟然完全不一樣。

被拿走了？
你就這樣含著手指*
眼睜睜看它發生嗎？！

喔——原來那個
就叫芳療啊

不・・沒有含手指・・・

*日文意指「以羨慕的眼光看著，無所作為」的意思

嗯——先講結論

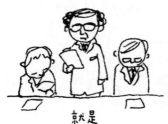

真的什麼都可以
討論的話很厲害餒

就是
「每個人都不一樣」

請隨意使用唷

「sweet Disaster」

為了我保持沉默

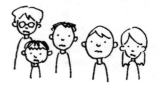

啊 對不起

不小心跟腳踏車
道了歉

① 

② 

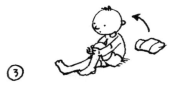

③ 

砰

沉浸在指甲裡

齊藤先生
生氣了嗎？

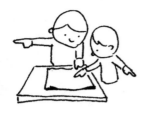

窣 ——

呼 ——

乾淨嗎?

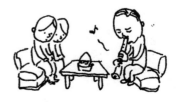

去見召喚我的人的路上

啊～～～

雖然有
討厭的早晨
討厭的一天
討厭的一個月
討厭的一年
討厭的時代

突然變正反
兩穿

. . .

. . .

私藏的穿搭組合・・・

意外地普通耶。

. . . . . ?

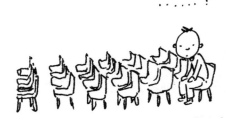

… 只有我？

只在一小群人之間流
行過一小段時間的

那些東西

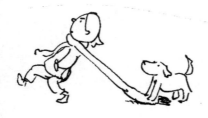

風很強 雲很多的日子
看到忽明忽暗的世界
小時候的我都以為
是太陽在呼吸

因為我每天都在做這個嘛

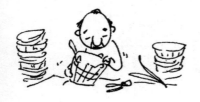

吃義大利麵的
姿勢不良

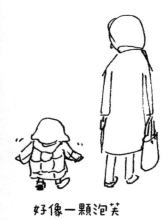

好像一顆泡芙

唉

1.

馬麻呢？

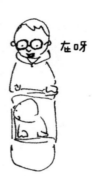

2.

在呀

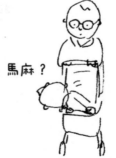

3.

馬麻？

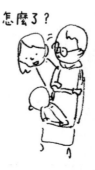

4.

怎麼了？

喜歡 QQ 的
彈彈的

不好意思

「我偶然發現的」
這句話只有部分屬實。

來
我們來恨他

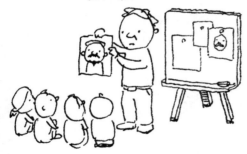

看起來感情和睦

嗯？

可是你不是粉絲吧？

展示台收藏家

今天的柏木先生
看起來很擠

歡迎光臨

平常的柏木先生

吃麵包或甜甜圈的時候
用新的紙巾包著吃
就不會弄髒手

大概一年前
才發現這件事。

真的可以拜託
這種事嗎

① 雖然我的頭髮稀疏，
下半身的毛卻很多

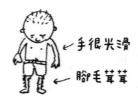

← 手很光滑

← 腳毛茸茸

② 很像神話裡的人物

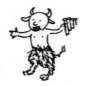

③ 也就是想像出來的生物。

④ 我是不知哪裡的誰想像出來的生物

⑤ 那個「誰」只要停止想像我，
我就會消失。

⑥ 那我最後待的地方
就會留下大量的毛吧

戲劇性的餘額

「和咖啡很搭」就是這樣

不只是因為
又乾又難咬而已

啊

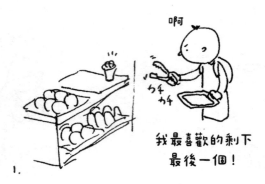

我最喜歡的剩下
最後一個！

1.

YES!

2.

「我要內用」

嚼嚼

3.

啊

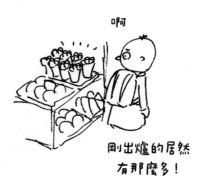

剛出爐的居然
有那麼多！

4.

大約寫在這附近

還看不到。

那個…我有借過
這個嗎？

拍拍

他說今天公休

「其實我很顧家」
這樣說的人應該是理想型

啊
沒有就算了
沒有就算了

胸罩們

平常都是這樣拿的
海綿

1.

今天試著這樣拿了

2.

不過市容還是
一如往常沒有改變。

3.

拉麵店

1.

嘩啦嘩啦嘩啦

嗯？

2.　　　一個人都沒有...

3.

4.

原來2個店員是蹲在地上打掃。

從窗戶看到
好像在報上名字的人
和無視他的人

我要星巴克那提......

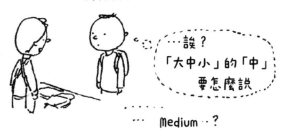

誤?
「大中小」的「中」
要怎麼說

...... Medium ...?

啊、Tall size 是嗎?

好像發霉

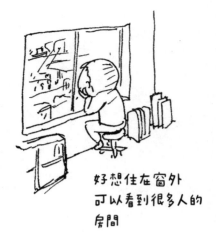

好想住在窗外
可以看到很多人的
房間

雖然最後證明了
不可能

改變穿搭組合
就會變成睡衣

該怎麼辦才好

從明天開始之類的

紅色的 New Balance。
好可愛。

變親切吧！

sometimes
yeah.

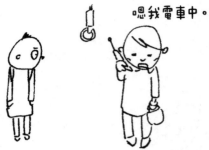

嗯我電車中。

ㄅㄧㄢˋ行ㄜˇ坐ㄓㄨㄥ？

夜晚的馬路中央
有支牙刷被車子輾了過去。

1.

我連什麼時候忘記的
都不記得了

變成這副模樣。

2.

你在開玩笑吧 喂。

3.

136

水窪

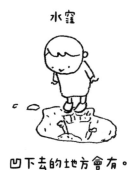

凹下去的地方會有。

打哈欠的動作

從這裡出來的東西
有2種

1人得救
犧牲4人

又只有我不知道了!
啊哈哈哈哈哈哈

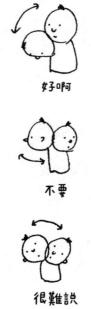

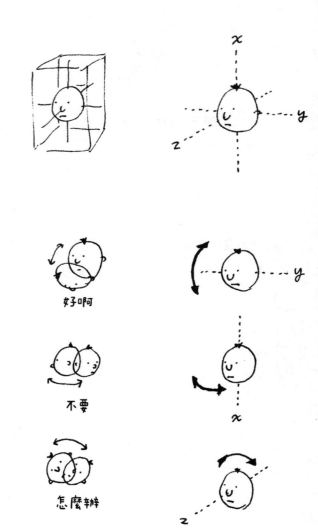

好啊

好啊

不要

不要

很難說

怎麼辦

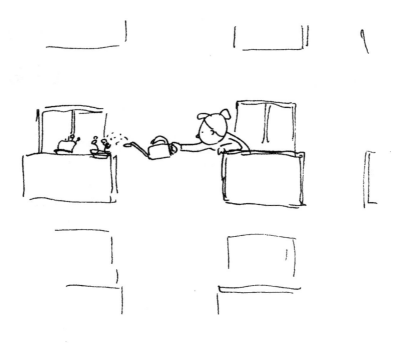

請停止使用「草莓鼻」
這種形容。
嚴重損毀我們草莓的形象。

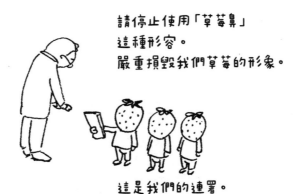

這是我們的連署。

1.

2. 抓 抓

3.

4. 抓

5.

6. 啊

流血了！

不小心要得太多

寵壞了自己

喂喂

機會難得
不如就來算一下
浪費了多少

既然放進去了嘛

就得拿出來啊

我也要那個

長不大的小孩

融化的冰

誤會多多的人生

誤會別人也是
被誤會也是

目測的距離

完全不一樣

142

被兩邊逼迫的下場

哇

跑來這邊了

吸吸

吸吸

好香的味道

不用你雞婆！

啦——

囉

2 人跟 3 人的差異

有個超-級遺憾的
　　消息

加倍佳棒棒糖
吃到最後的樣子

嘎———

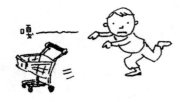

一不留神
2次災害

關於「結果還是沒說出口」
　的時候所消耗的精力

今天是

大發慈悲
聽你說的日子

覺得還好有
說出來的事情

想起來
想起來。

裡外搞錯了

橫豎搞錯了

上下搞錯了

這隻筆裡面藏著
一封捲得很小很
小的信，當然不
會有人發現。

想要禮尚往來啊

這本書讓我發現

原來世界上還有很多
我喜歡的東西

明明那麼痛苦

卻還記得

明明那麼開心

卻慢慢忘了

那時發生的事
跟現在的我
無關吧？

無關吧？
對現在的我來說

啊　是喔

希望他變得
不幸的人？

沒有...
那種... 人吧。

糟了！

開始迷失了！

掉了 撿

啊姆

雖然不少人都是
被別人害死的

但是人們最討厭
被認定是
那個「別人」。

什麼啊
都一把年紀了
頭髮還在長啊

本來應該
要說句話的

以為我是被虐狂

也不過如此

今天打算來進行
尷尬的購物。

那麼就從
現在開始緊張喔。

雖然對我有利

但對你來說是吃虧

聰明的人
辨不到的

我辨得到

啊~~~這個買不買
感覺都會後悔！

怎麼辦啦~~~

跟你在一起的時候

我就可以獨處

超級大意

...那就代表平常
很隨便的意思吧...?

欸欸 我聽說了喔

你想要很厲害的東西
是不是

我的也要
放鮮奶油

再怎麼積極

都不夠用

來

150

買 2 個
吃 2 個

啊！

看來你對
這個話題
沒興趣吧
這混蛋！

晉升成笑話！

偶爾買一下文庫本
就會感覺變聰明
真開心

加熱的
東西

飲料之類的

不管身體洗得
多乾淨
不管吃得多飽

過了半天都恢復原樣

是！！

還沒來！不好意思！

成人向雜誌

雜誌向成人

跳跳床

那個故事
我一直以為是
快樂的結尾

快點讓我著迷啊

朋友的媽媽
捏的飯糰

的感覺

隱瞞

被隱瞞

.... 加點醬油好了？

外表漂亮又能吃的水果

好厲害！

斜向滑動 *

譯註：意指轉調至同等級的職位

人際關係

好難哪。

「留下來的勇氣」特輯

同情之丘

因為太早了

我習慣這麼想

155

今天我也

被那個人稱讚了

啊

有東西跑進眼睛了

如果再做得
更不著痕跡一點就好了的事情
不知道有多少

嗯~~~
人模人樣！
及格！

也不知道自己
在逞強什麼

結果就真的
變成一個人了

感性和感情和健康

下次一起
吃個飯吧。

今天真的謝謝您。

啊

會冷耶

做了一件普通的事

心裡充滿著普通的心情

我比較痛苦吧

之類的內容

要吃水煮蛋嗎?

來。

都是一些沒有
也無所謂的東西

但也有很多有了
也不錯的東西唷

有什麼

好不懂的啦

首先

先把香菜拿掉

不是啦
我想說說不定
直升機會不小心
降落到這裡

後來的祭典*

*譯註：比喻來不及、於事無補的意思

小孩愛怎麼拿就怎麼拿

束手無策

操之在手

真羨慕

這個也需要!

有一天會用到的!

反省時的脈搏

緊~~~緊地盯著看
慢慢就會看到
一顆一顆
很小的東西

嗯、我幫你。

給我

蛤！你還在找啊？！
真強耶

掏耳朵的時候
眼睛都看哪裡？

應該不要畫
最後這個的...

毀了....
　啊....

空歡喜組合

去了書店也還是
感到不安

其實有很多事

都是因為怕丟臉
而沒有去做

用膠帶一圈一圈
繞起來！

唧——

記恨小姐

我現在的心情

一定被看穿了吧

各自回歸現狀

今天是溫柔
對待右手的日子

最近看到好多很像的人

我想是因為
我有興趣的對象改變了

閃閃發亮的
5圓硬幣

比起開心更像是
「哇嗚」的心情。

這麼說來
這麼說來
離職的時候
好像不小心
在大家面前
誇下海口說了
「我會變有名」…

把事實攤在全國人民
面前的結局。

想達到你的美感標準

能不能把

便宜的鞋子穿得可愛

溫床

有時有
有時沒有
有時找到
有時搞丟

意外地難懂耶

什麼事情用竊竊私語的方式說
都會很有趣

沒有啦
那只不過是
理想而已

希望往後能從
各種枕頭上
看到各種天花板

嗯？

從它應該
更純粹的立場來看

興奮地淡出

這是一個
非常糟糕的故事

競爭原理

無聊的口感

等待

小事一樁

鏘————

哇————
變得好乾淨喔

原來原本那麼髒啊

有點喜歡因為
口渴而醒來

HA————

如果冰箱裡
有果汁就更喜歡了

舊的藥

那麼來放個

讓人打起精神的音樂吧

路上一定會想到
厲害主意的

所以出門吧

我沒想到
你會那麼
不高興

鞋放在一個奇妙的位置

仇恨持續不了太久的世界

搞得好像
我在做什麼
壞事一樣

微後悔
因為沒想到
會這麼難吃

醃菜

不小心加太多了。

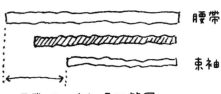

腰帶

束袖

比腰帶短比束袖長的範圍

緊緊地
緊緊地

關起來了

我只知道一般人
一般都會知道的
事情

可以嗎?

如果不要每件事
都想太多

我會是多好的
朋友啊

瞄準

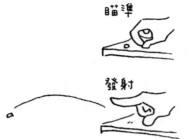

發射

咚

撒謊大會

你以為自己像誰？

單手打蛋
之類的？

因為是〇〇
所以沒辦法！

那放到〇〇裡面
是怎樣！

高高的桌子

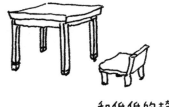

和低低的椅子

那個這些
全部...
都歪掉了...

不好意思　借過一下

沒吃過這麼
沒有嚼勁的
烏龍麵！

好厲害！

報應差不多要來了

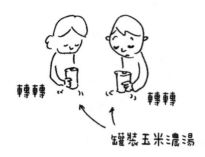

轉轉轉　　轉轉轉

罐裝玉米濃湯

Please praise me
噗哩茲 噗咧茲 米

總之就是耳根子很軟。

打碎的週末

嗯——
該說是成功的理由呢
還是失敗的理由呢

我們是精神奕奕的

一般民眾。

投接球理論

技術最差的人最不會動

夢到我用裝睡
打混過去的夢

你不能以新人姿態
進軍一下嗎？

家電行

同樣的嘴形

卡紙

「松浦亞彌
演唱會」

「魔法公主」

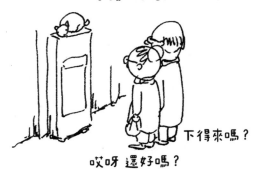

守護貓咪動向的老夫婦

下得來嗎？

哎呀 還好嗎？

那麼接下來就

現實裡見。

什麼事都會讓我受傷

任何事都能拯救我

1. 以前 找了一陣子後

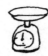

買了一個磅秤

2. 結果隔天看到一個更
喜歡的 還比較便宜

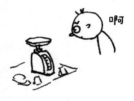

3. 每次看到我買的磅秤時
心裡都會「啊—」
感嘆一下

4. 每次都用「啊—」的表
情看著那個磅秤 不知道
它是什麼心情

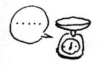

5. 會想起這個故事 是因為
前幾天女友用「啊—」的
表情看著我。

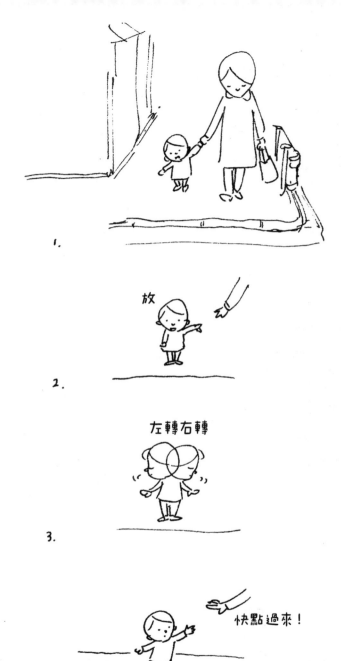

1.

2. 放

3. 左轉右轉

4. 快點過來！

看來「過馬路時要先注意左右來車」已經自行進化了。

對你來說
雖然只能是
「路人B」的角色

但也不會改變
很開心的事實。

那麼。

該怎麼辦呢。

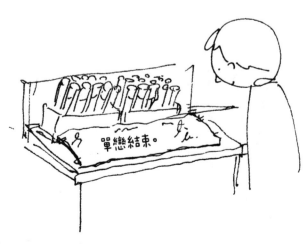

單戀結束。

其實很想看

試聽區

嬌小的上班族

我我！ 我！

我知道原版！

夾

共振

增幅

臨界

啪噠啪噠啪噠啪噠啪噠

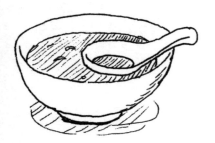

湯匙裡 水位的差異

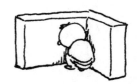

都特地躲起來了

結果沒人找到我

剛洗好的襪子

踩在剛才灑出來的
水上面

除了購物之外
沒有其他才能的我

你也給得
情願一點吧

你也表現得
想要一點吧

183

被一陣風吹散的
凱薩沙拉

 轉轉

 轉轉轉轉轉轉轉

登~~~！

好舒服喔
KEN KEN。

好漂亮喔
KEN KEN。

看起來好好吃喔
KEN KEN。

↑ 沒什麼想法的
KEN KEN。

隨強風而去的
含羞草沙拉

185

大家都在哭泣

牆的另一頭

發生了不得了的事

如果沒有丟掉就好了的東西
如果丟掉的話就好了的東西

又搞錯了啦————。

我們一起來
做一些本末倒置吧！

你們說好不好？！

半調子的同理心

散發著強大的
殺傷力

保健方法

保健方法

保健方法

你明明
就沒說
你不要

來

久等了...

有點奇特的負責方式

哎呀-
真是一個好處
都沒有耶-

傷腦筋　傷腦筋

猜猜哪個是水壺呢

你是什麼收藏家？

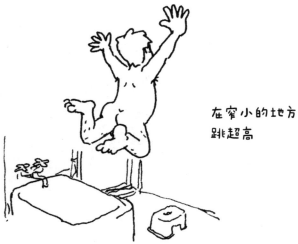

在窄小的地方
跳超高

那什麼時候
可以！

你說說看啊！

189

你覺得這裡為什麼會轉彎呢？

明天一定會因為什麼
而想起來的吧

突然很擔心。

鞠躬哈腰同盟

並且, 不去考慮重力

那是因為雖然你
不是模特兒體型
也不是偶像臉
也不是有錢人
…但是……

你在甚斗酌什麼

3個男人勾起手臂

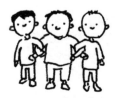

中間的人就會看起來很像犯人

一廂情願的我愛你

莖的裡面

很不擅長約別人

當然也很不擅長被約

有人在拍棉被

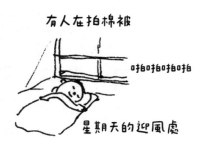

啪啪啪啪

星期天的迎風處

毛巾

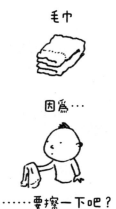

因為…

……要擦一下吧？

吱～～～

能在洗完澡後
想起來滿好的吧？

會不會

其實生氣也可以…？

雜誌裡面
很多對著我笑的女生

啊！
現在不是一個人
拿出這種東西的時候！

啥？

....沒事。

動物定食。

動物定食...?

感謝是感謝。

這件事是這件事。

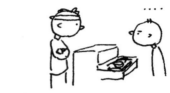

...也有放一些植物啦。

很偶爾的

體貼入微

包夾損害

那個
請問一下

這附近有斜坡嗎?

好 來 下一個

進入下一個吧。

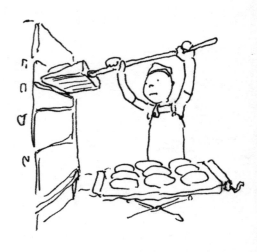

缺紙中

這個拖鞋...

雖然只有一隻
如果你不嫌棄的話...

借了給小孩聽的 CD
和大人看的錄影帶

話筒的另一邊

是哭泣的聲音。

被鴿子包圍

未正確設定

平行線

說什麼「還差臨門一腳」!

什麼意思啊!

蒸氣的上面

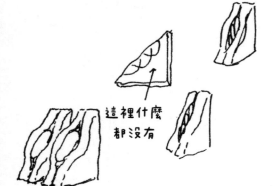

這裡什麼
都沒有

甚至不在

同一片天空下

「放在地上
吃看看系列」

義大利麵

蛋糕

不就是看到的那樣

不是看到的
那樣

啊啊

真想看看
不修邊幅的樣子

「都洗乾淨了沒關係」

...話雖如此...

199

1.

啊

給我看給我看

2.

別人説什麼
我都全盤相信

3.

對了
去買泡澡用的
玩具好了

蒙上一層很大的陰影

總覺得
有點美中不足

講電話的樣子
有點奇怪

毀於一蛋糕

蠶豆的

↑
這個部分
我還滿喜歡的
大家呢?

蛤什麼蛤

蛤～～～

這個長度

就是那個人的...
怎麼說...

1. 搭電車

2. 轉車

3. 一直走一直走

4. 結果公休。

5. 一直走一直走

6. 搭電車

7. 轉車

8. 就這樣回家了。

你說「嘗試了很多事」
沒辦法期待吧

明明是外國

喀拉喀拉

補牙的東西
拿出來了

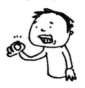

 沒關係！
我是大人了

 沒關係！
我是男人

 對 就麻煩你了。

只要我不要受傷就好。
對。

像睡著般死掉的人
像死掉般睡著的人

不管哪種都很可怕

「就跟你說了吧」
之類的話

看吧

我不是說過

在最美的地方

宣布最悲傷的事情

我雖然是我的

但好像也不只是我的

那個難道是

…排氣孔嗎？

有溫柔 也有不安

好好珍惜可能
就是這麼一回事。

誰叫沒有人
陪我去

老是抬頭看時間的
那個時候

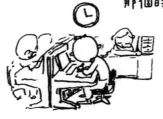

原因不能說。

啊
那種的已經有啦。

哇。

之前就覺得是個
好主意了。

想看嗎？
想看吧？
想看吼？

....就讓你瞧瞧...

「你不出去我沒辦法出去啦」
「不出去也無所謂啦」

「真懷念那時候」話題
解禁！

我不覺得你
有試圖理解

好癢好癢

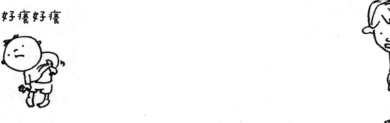

廉價的印象

曾經是偉大的發明

我可以想像成品圖。

你能嗎？

沒用的雄性

每天都是
重現影像

「所以說嘛」
這樣被唸了

呵呵

滾開
小鬼們

還以為是球莖

逆風行為

總覺得

今天好像做錯事了

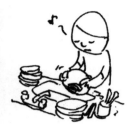

你是雞蛋隊的
還是小雞隊的！

謝謝你告訴我

啊、
我剛才升級了呢

心裡這麼想著。

我會好好保管的

雖然很不甘心
但也沒辦法

很輕
很薄
很溫暖

請讓我用自己的方法
轉換成動力。

感覺會被罵

「太多事情都還沒決定了」

許許多多的社會人士今天也為了
能幫上忙或是幫不上忙而朝著
公司走去。

好想變成棉被

喜歡這裡的圖案

開心的方式
很無趣

那來傷害我吧。

就今天想
抱怨一下

就今天
不想聽

也就是說
不要我的意思

哈哈哈哈哈哈

「麻理子 (21) 好校生」是
什麼啦!

那2個禮拜的心
驚膽顫和哭哭啼
啼到底算什麼

筆蓋不知
跑去哪了

自己的意願有沒有
被尊重很重要啊

說得也是

怎麼辦
怎麼辦
筆要乾掉了

黑洞很恐怖耶

. . . . . .

...嗯？

找藉口成功紀念

最終還是
脫離不了
損益的世界

想起來了

「沒有那回事喔」
真想聽到這句話

改變世界的人
改變自己的人

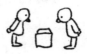

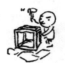 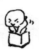

都很辛苦啊

愛恨情仇劇

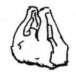

今天

不行

今後恐怕也得不
到的東西之一——
「無私的勝利」

明天大概也

不行

沒有口袋的世界

一定很不方便吧

怕的東西和不
怕的東西之間
的平衡

開始變得有點奇怪

對吧？　　大概？

像這樣用力地
壓肩膀

延長線太長的話
就捲在我身上！

看起來
很快樂的人

真可恨

用眼角餘光偷瞄

絲毫不漏地接住

因為
太不甘心了

所以不想尊敬

喝完了

讀完了

專心地弄

墊高自己的佈置

是否在努力當個
配得上的人？

....啊
看到了
看到了

拔啊拔啊
大作戰

一知道她有
男朋友後

態度不小心
就大翻轉了

臨機應變全集

那個啊

不是看一次
就夠的

好想趕快回家——

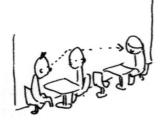

掉

掉

好痛苦。

痛苦是打從心底
快樂的必要條件

緊緊排列的壽司卷

這樣子啊。

用螢光燈發光
是嗎。
這樣子啊。

唯——

唔～～～

沒有決心發表的人
沒有表現的資格

不過我也很喜歡沒
有發表意願的表現

因為如此
完全不會不甘心的

倒不如

後面

蠶豆

心情慢慢平復了。

啊啊太好了。
一度覺得很絕望。

那個...

有件事想
麻煩你...

哇唔

是喔...

原來你覺得
是好點子嗎

對
跟大骨差不多
大小的。

....沒有放。

假設床的這邊有
很多按鈕的話

你覺得會是什麼
按鈕呢？

如果你不喜歡的話

我就不做了。

超喜歡。

只憑印象就想克服啊

我這邊
有好好珍惜
你的準備

所以就是你忘了
對吧？

呃

只要發出
很大的聲音

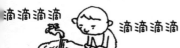

滴滴滴滴　　　滴滴滴滴

好像就會漏聽了
很小的聲音
真恐怖

好像滿貴的

我也會忍耐的

······

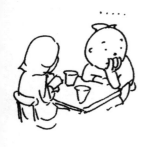

未成年

成年

成年完成式

拚命演出
若無其事的樣子

沒有做好事
是壞事嗎?

沒有做壞事
就是好事嗎?

居然是
檸檬口味

嚇到

雖然應該
沒辦法參考

臆測

可以的話 請看。

貼貼紙失敗

撕掉也失敗

我記得有人
稱讚過啊

這個
是誰啊

原來啊。
即使在一起
也很無聊啊。

原來啊。

您應該不知道吧

多虧了您我才有了動力

你以為是
一次的份量嗎？

希望你聽我說的事
希望你告訴我的事
各有一件

這位是協力者。

你的敵人
就是我的敵人。

這位是理解者。

今天星期幾

寂寞的話語

和溫柔的心情

這樣一來
無法與人言說的心情
又增加了一個

萬能蔥也有
辦不到的事啊

胖子出道

......是陷阱！

想要別人的東西

或是錯過機會
懊悔不已

即使我消失了
希望你不要因為
我消失的理由悲傷
只要因為
「我消失了」這個事實
而悲傷就好

Ei Chi
英知

不想要別人以為

是我做的啊——

※譯註：標示於漢字上方

因為之前被罵了

今天就
收斂一點吧

抱緊

好的！

競技人口少的運動

明明很有趣

今天有點
看不下去了！

那麼重要的事

請不要問我

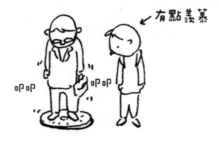

有點羨慕

叩叩　　　　叩叩

只要自己佔便宜
對方怎樣都無所謂

只要對方吃虧
自己怎樣都無所謂

沒有怎樣都

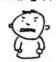

無所謂這種事！

其實....

老實説
我有動怒...

嘩!

像這樣
那樣啊
去做了啊

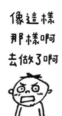

我也想一起去的臉

233

只是因為
不習慣而已

先不要衝動。

也就是說

喜歡我的
意思嗎?!

完全不是。

Always 敷衍回答

喔...

其他

夢到了
被紅色包圍的夢

請捲成一球

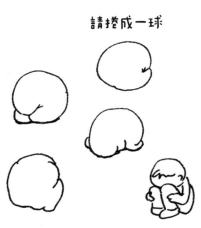

搞錯登場時機的
冷靜態度

和未來可能會失敗的
羞恥感相比

這點事算什麼！

哇

來假裝友好

是我不太喜歡的
東西！

如果有先說出來
　　就好了吧

對不起。

你把青春都用在
什麼地方了？

我想想…

螃　蟹

好帥氣

因為覺得
更接近了
其實就是
這麼簡單吧

那裡啊

就是所謂的真實世界吧

237

包起來包起來

啊

啊

啊

這附近

沒辦法
電話不小心
接起來了

回憶 地雷

哇!!

這種地方居然有
那個人的照片!
嚇死!

蓋

238

決定好
關鍵字了。

請讓我發表。

最可惜的是
很多很開心的回憶
都因為不重要的續集
而想不起來了

吃到灑出來的量
已經達到2倍

車站前面的肯德基爺爺最近

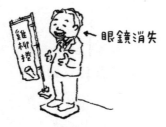

← 眼鏡消失

好像改戴隱形眼鏡了。

你是用
什麼樣的話語

去記錄那些
日子呢?

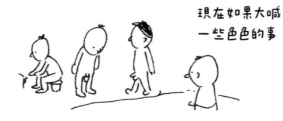

現在如果大喊
一些色色的事

這麼多的雞雞會不會一起抬頭呢
光想像就覺得很快樂

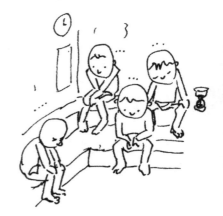

百年一人

百人一人

像是自己的事情般
那樣替我高興

是這樣子的人

241

對我來說
你就像三溫暖的
沙漏！

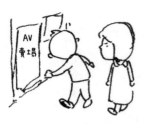

不要看到「AV機器」的
「AV」就被吸引！

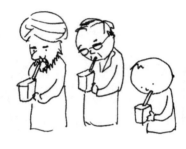

鋁箔包的飲料
讓每個人
都變得可愛

我會試試看....

如果不行的話
抱歉了？

膚淺！　　　如果不被珍惜的話

那樣想太膚淺了！　　不就沒有珍惜的
價值了嗎

...... 不出去嗎？

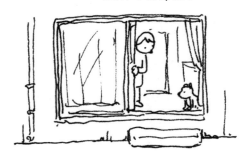

詐欺占卜師

詐欺藝術家

詐欺設計 Ltd.

詐欺設計師

喂喂？

猜猜偶素誰。

馬馬虎虎啦的臉

我身體的營養

居然浪費在
這種沒用的體毛上
真不甘心

現在才知道

我平常有多幸福。

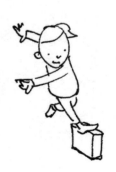

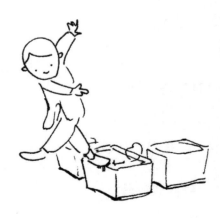

想到很多事情到了
某個時候
自然就會原諒

現在的我
總覺得很不甘心

這邊這邊

把拔？

我是覺得沒問題的啊

誰知道呢

今天就到這邊

大慘事

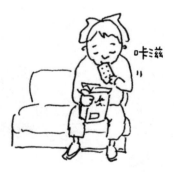

咔滋川

能快點死掉就好了

還不是去了

想忘得
一乾二淨

這個給你
原諒我？

精力旺盛的男人

247

啊 完了！

被包圍了！

撿了一顆浮石。
好輕。

真有趣。

跟你很配呴啊

人活著就是會
讓別人費盡心思的啍

跟討厭的人
有同樣的興趣

啊~~~~真討厭

就讓你聽聽吧

就姑且聽一下吧

守護著事情發展的人們

選擇障礙的臉

因為我已經決定了的臉

就像懵懂無知的
國中生一樣
只要活在地球上

或許我們就是
宇宙裡的國中生。

在電車上

嗶

鼻屎噴了出來

啊

不小心又貪心了

自己的不願意
如果是別人的話就無所謂
這件事也滿奇怪的駒

有的東西因為
馬上就膩了
所以才好玩駒

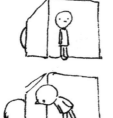

芹菜。　　芹菜?

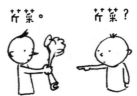

好！

去拿回來！

原來啊。

這麼一說
好像滿厲害的。

端正跪坐的樣子

好像一顆和菓子

你沒有
認真找吧

呃

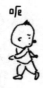

明明自己也在做

「害羞」還不夠！

心理上的收假潮

來鋪布

我的男友是球狀的。

所以很難抱。

你在幹嘛？
又在撿BB彈？

那個
今天的目標是

不要在意
別人的眼光

強力徵求
說我這種自然捲
「可愛」的人！

只是用牆壁
把四面圍起來

人卻不知道
要做什麼

快一點

快一點

待在我旁邊嘛

為了我的優越感。

我死掉的那天
天空中的直升機
就是我的化身喔

記得揮揮手嘿

跳跳床和綠色的海

最能給我

好臉色看的人

我又跟丟了！

也不是忘了
被你討厭的事。

我也要嗎？

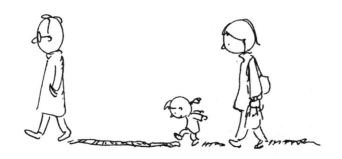

開始覺得

到頭來
每天都必須做的感覺

沒想到
你真的會來

說不定會被殺掉！

啊哈哈哈哈哈哈

...這個
不是鋼琴的東西嗎？

別人的就想
替他加油

往謹慎的世界

小步走去。

就性別來說

我是男的啊

完了！

那個該不會是
場面話吧？！

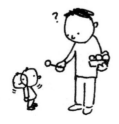

今天一整天
腦容量都沒辦法
用在無聊的事情上

.....

哎呀呀

啪

媽媽旁邊！

媽媽旁邊！

鞋帶 太長了。

怎麼會這樣咧。

「甜筒對策」

還以為會更珍惜的

快樂的日子

今天吃那個吧

就是毫不猶豫
決定吃什麼的日子

曬衣夾的痕跡

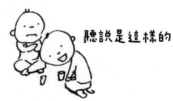
聽說是這樣的

好酷——！

口渴了

還以為是
迷你版的
向前看齊！

那麼！

我來去
討人喜歡了！

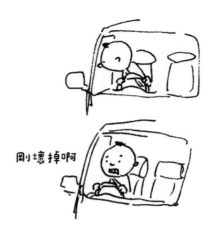

剛壞掉啊

這個就是那張床啊...

噗

想見你

不是正在
見了嗎

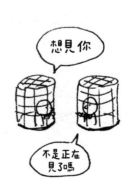

鈕扣。 這是什麼

你喜歡玉米濃湯
那類的嗎？

看起來很像在幫忙

實際上什麼都沒做

好的 我吃飽了。

看起來很濕耶...

不好吃。

那個怎麼回事...?

如果我不適合
您的肌膚的話
請暫停使用…

我厚臉皮地

回來了…

顛倒熱狗堡

麵包

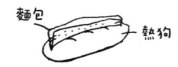

熱狗

很喜歡把衣服
脫得到處都是呢

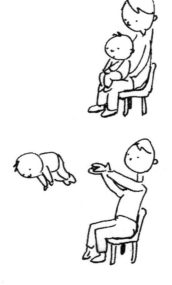

差點就要說出
不得了的話了

在意嘴巴裡有什麼

真可怕

不用害怕的方法

有很多種唷

因為一直握著

所以很溫暖喔

變堅強的機會

準備好了

手肘的尖銳程度

先預設會不見的話

我比較安心

然而.

夜晚。

用這個來讓你
為我做點什麼。

啊~~
看到了看到了

後面後面
我在揮手

雖然工作
也很重要

…工作很重要

快點決定好原因

身為被誤幼稚的大人

完全冷掉了喔

因為好像有心事

戳戳喚醒

撫摸指甲形狀的
夜晚

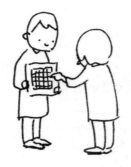

然而 可是

也不一定就是錯的

的確有些東西
只存在於
相處的時間當中

麥卡特投影法‧
格陵蘭

一直看到很開心的人

代表我現在
很開心吧

泡湯頭暈中

櫻桃般的大小

耳垂般的柔軟度

連冰箱裡

都有毛。

不都會想知道嗎　　不都會想知道嗎

鄰居的年收入。　　宇宙的起源。

鬆緊帶

總有鬆掉的一天

跟其他人
有什麼不同嗎
這個嗎

沙沙

首先應該是
嗯……
請稍等？

地球也是透過
惰性運轉的吧？

可以跟他好好相處？

我啊已經

陷成你的
形狀了喔

店長的判斷

啊啊
年輕真
讓人不爽

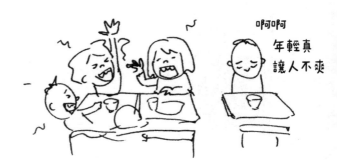

但是

也有可愛的地方啊

RAISIN WICH

RAISIN 不一致

*譯註：知名點心品牌

可以嗎？

無論現在
在眼前也好

聽到什麼話也罷

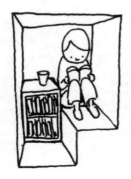

為了不過著
狹隘的人生

我總是狹隘地想著

我有替你記著

我總是狹隘地想著

卡車在空地手舞足蹈

275

來 請選件事情

得意看看

後勁好強

啊

我想抓住
你的弱點

也想要你抓住
我的弱點

這樣啊
賣得很差啊

哈哈哈哈哈
也不意外啦。

看起來
好像是我
必須做的事？

剎那間的

慢慢進入重要話題

人類

少一點好

日曆上頭

已經是幸福人生

跟不熟的人吃的飯

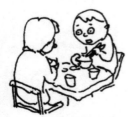

有點食不知味

想要擁有
長壽一點的東西

站著看書

結果遲到了

我很愛抱怨喔

.... 可以嗎？

滾滾滾

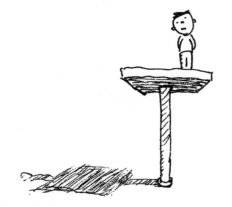

突然想到的事情

不知該拿它
如何是好

貫徹消費

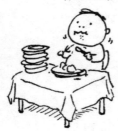

想到有一天會變大

就覺得不安

那個...
我現在...

...很像笨蛋？

乾淨不殘留的方法

我和你的

未公開片段

在家裡是
很溫柔的哥哥

欸

私底下大家
都叫我什麼？

唔——

即使不是自
想得到的堅強

整件翻過來

下次也不得不
派上用場。

來到這邊突然被

「好像應該帶個伴手禮」
的想法支配。

看到奔跑的親子

胸口都會突然一緊

想著 為什麼有毛
或者
為什麼沒有毛
之類的

嗯———。

黏黏的。

黏黏的。

黏黏的耶。

嗯黏黏的。

每次看到、
想到你的臉時

就感覺自己被罵了
於是羞愧了起來

不是就叫你
老實說嗎

一旦破壞了

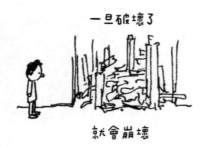

就會崩壞

嗯？這個
是不是…
搞錯什麼了。

啊 這樣啊。

轉過來吧

痛苦吧
痛苦吧

然後
享受吧

出一張嘴博士

順序什麼的
不管了啦!

那麼
我要光明正大出門囉

那個也是責任
這個也有責任

「明明辦得到卻不去做」

被這麼想的距離

好～乖好乖好乖

好～乖好乖好乖
好乖好乖好乖

再這樣下去的話

就是騙子？

橫向的力量
肌肉與1打

失去的
還比較多！

啊哈哈哈哈哈哈
哈哈

你用？

你自己用啦

想讓喜歡的人
和喜歡過的人
不甘心。

要說是野心也是啦。

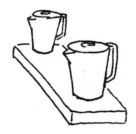

希望我的人生

是一連串漂亮
救援的連續。

好耀眼的表情

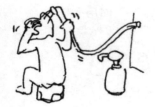

拜神隊友所賜。

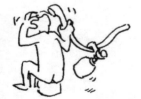

只是這樣而已。

砰

那怎樣才好？
要怎麼做？

我不知道
不知道啊

身為負責推人一把

輕撫安慰的人

沿著內側
緩慢落下

算了啦

就減少。

慢慢活得
越來越出世

.... 看到了嗎？

看到了看到了。

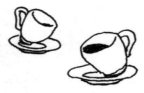

但是
女人不是
就喜歡那種嗎？

也就是說
什麼都還沒決定的意思

那個人
該說是強
還是弱呢

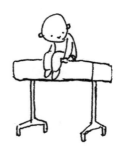

想到了小時候
害怕的東西

喔對了

今天也有好事啊

吉竹伸介

1973年　出生於神奈川縣。
筑波大學大學院藝術研究科總合造形課程修畢。

擅長用獨特的角度捕捉日常裡不經意的時刻。
作品涵蓋素描集、繪本、童書插畫、散文圖畫等。

2013年以第一本繪本作品《這是蘋果嗎？也許是
喔》榮獲第6回MOE繪本屋大賞第1名、第61回產經
兒童出版文化賞‧美術賞等獎項。

著有《而且沒有蓋子》、《結果還是做不到》、《令人
怦然心動的狹小空間》、《今天就失醬》、《做一個
機器人，假裝是我》、《脫不下來啊》、《我有理由》、
《我有意見》等。

2002年搭配個展的舉辦，自行製作了原版「デリカシー体操」的作品集。之後於2004年增訂並重新編排，改名為《果然是今天》，由SONY MAGAZINES發行（現已絕版）。本書以2002年的原版為基底，加入新作品復刻而成。

# 纖細體操：

## 吉竹伸介素描集

作　　者　吉竹伸介 ヨシタケシンスケ
譯　　者　曾鈺珮

總 編 輯　周易正
編輯協力　林佩儀、鄭湘榆

美術設計　丸同連合
印　　刷　絹川印刷

定　　價　480 元

版　　次　2023 年 03 月初版一刷
版權所有・翻印必究

出　　版　行人文化實驗室／行人股份有限公司
發 行 人　廖美立
地　　址　10074 臺北市中正區南昌路一段 49 號 2 樓
電　　話　+886-2-3765-2655
傳　　真　+886-2-3765-2660
網　　址　http://flaneur.tw

總 經 銷　大和書報圖書股份有限公司
電　　話　+886-2-8990-2588

國家圖書館出版品預行編目(CIP)資料

纖細體操：吉竹伸介素描集／吉竹伸介作：曾鈺珮譯.
-初版.-臺北市：行人文化實驗室，行人股份有限公司，2023.03
296 面：14.8×21 公分
ISBN 978-626-96497-4-7（平裝）

1.CST：插畫 2.CST：畫冊
947.45　　　　　112000915